華夏萬卷 **华夏万卷** 让人人写好字

现代汉语
3500
高频常用字

吴玉生 | 书 华夏万卷 | 编

教学版

行 楷

上海交通大学出版社
SHANGHAI JIAO TONG UNIVERSITY PRESS

图书在版编目（CIP）数据

现代汉语 3500 高频常用字. 行楷：教学版 / 吴玉生
书；华夏万卷编. —上海：上海交通大学出版社，
2020

ISBN 978-7-313-23071-3

Ⅰ. ①现… Ⅱ. ①吴… ②华… Ⅲ. ①硬笔字—行楷
—法帖 Ⅳ. ①J292.12

中国版本图书馆 CIP 数据核字（2020）第 041591 号

现代汉语 3500 高频常用字（行楷）·**教学版**
XIANDAI HANYU 3500 GAOPIN CHANGYONGZI (XINGKAI)·JIAOXUE BAN

吴玉生 书 华夏万卷 编

出版发行：上海交通大学出版社	地　　址：上海市番禺路 951 号
邮政编码：200030	电　　话：021-64071208
印　　刷：成都蜀望印务有限公司	经　　销：全国新华书店
开　　本：889mm×1194mm　1/16	印　　张：9
字　　数：72 千字	
版　　次：2020 年 6 月第 1 版	印　　次：2020 年 6 月第 1 次印刷
书　　号：ISBN 978-7-313-23071-3	
定　　价：22.00 元	

目录

扫码看视频

特殊结构

左右两部字形相同的字，为了美观，应将左部收缩，右部适当伸展，使两部同中有异。上下两部字形相同的字，为了美观，需要上部略小并收缩，下部稍大且舒展。三部相同、按照"品"字形排列的字，上部居字的正中，左下部分稍小，右下部分稍大。

左右同形

左收右放　捺作反捺

双

常见错误　×双　左部太宽

双	双	双	双		双	双	
林	林	林	林		林	林	
朋	朋	朋	朋		朋	朋	

上下同形

上小下大

吕

下不封口

常见错误　吕×　上部过大

吕	吕	吕	吕		吕	吕	
炎	炎	炎	炎		炎	炎	
昌	昌	昌	昌		昌	昌	

品字结构

居中　稍大
形小略斜

品

常见错误　品×　三部等大

品	品	品	品		品	品	
磊	磊	磊	磊		磊	磊	
焱	焱	焱	焱		焱	焱	

放　纱　好　北

左右相背的字，左右两部要背而不离，空隙不能太大；左右相向的字要笔画互抱，左右穿插。

北

① 竖画略短
② 左右背而不离
③ 弯钩稍展

| 放 | 纱 | 好 | 北 | 狠 |
| 放 | 纱 | 好 | 北 | 狠 |

控笔训练

为什么写字歪歪扭扭？为什么临摹了一堆字帖，还是写不好字？运笔不流畅，书写不稳定，为什么？——不是不努力，不是不用心，更不是没天分，只因为没有练好控笔。

那么，什么是控笔？

控笔是指控制笔的操作技巧与运用能力。通过控笔练习，锻炼书写的腕力及手眼的协调能力，能够明显提升练字效果。这里我们提供了一些控笔训练图形，以画直线、竖线、圆圈、弧线、波浪线等方式，练习指法、腕法的协调性，了解书写节奏，更好地为练字打好基础。

相关笔画：右点、长横、悬针竖、长撇

包围结构

包围结构是一种重要的字形结构,包括半包围和全包围。半包围结构又分为左上包、左下包、右上包等形式。包围结构的字在书写时要注意包围部分与被包围部分的远近、高低关系。

扫码看视频

走字底

此处简省草写
比外部低,同时不宜宽过平捺
平捺舒展大方

常见错误　走✗　捺尾上翘

广字旁

横短撇长　点、横相离
下部稍偏右,以免呆板

常见错误　广✗　撇画太直

国字框

不封口　右竖略长
框形方正

常见错误　✗口　框形扁小

冈　闻　疼　过

在书写带同字框、门字框的字时,要注意被包围部分略小居中,笔画紧凑一些。在书写左下包的字时,被包围部分应该略靠内。

疼
①点、提连写为2字符
②反捺下压
③被包部分稍靠右

相关笔画：斜捺、横折、竖折、横钩、竖提

上窄下宽

在上下结构中，上窄下宽的字有很多。在书写上窄下宽的字时要注意上面部分收紧，以留出下部的书写空间；下面部分要舒展大方，托住上部，让字显得稳重。

扫码看视频

四点底

首点略重
向左下行笔

后三点流动连带
可实连、可虚连

常见错误 ✕ 首点稍长

杰 杰 杰 杰 杰 杰

点 点 点 点 点 点

皿字底

底横稍长

上部居正中
框形上宽下窄
形扁宽

常见错误 皿 ✕ 太高

皿 皿 皿 皿 皿 皿

盐 盐 盐 盐 盐 盐

盖 盖 盖 盖 盖 盖

女字底

横长托上

整体写扁

常见错误 女 ✕ 横画太短

女 女 女 女 女 女

妄 妄 妄 妄 妄 妄

委 委 委 委 委 委

恩 昆 妄 箭

在书写上窄下宽的字时要注意将上部写得紧凑，整体不要过宽；下部应写得宽扁，托住上部，不能写得窄长。

恩
①"大"一笔连写
②两竖内收
③卧钩托上

心 日 匕 竹 头

恩 昆 妄 箭 花

恩 昆 妄 箭 花

相关笔画:斜钩、卧钩、三连撇、横连点、正线结

上宽下窄

在上下结构中，一些字上部较为宽大，盖住下部，整体呈上宽下窄之势。在上宽下窄的字中，上下两部的开张、收缩因字形而异。

扫码看视频

宝盖头

首点高扬
横钩略上斜
点与横钩可断可连

常见错误 横钩太直

宀 宀 宀 宀 宀 宀
宁 宁 宁 宁 宁 宁
官 官 官 官 官 官

人字头

出头
撇捺伸展
左低右稍高

常见错误 撇画太短

人 人 人 人 人 人
今 今 今 今 今 今
全 全 全 全 全 全

春字头

等距 伸展
上靠

常见错误 横画太松

夫 夫 夫 夫 夫 夫
奉 奉 奉 奉 奉 奉
春 春 春 春 春 春

常 穷 奋 分

含有横钩、撇捺的字头，书写时要注意将横钩、撇捺写得伸展，盖住下部。下部应略向上靠，使整体结构紧凑。

① 两点方向不一
② 斜捺变反捺
③ 下部略靠上

凸 宀 大 八 父
常 穷 奋 分 爷
常 穷 奋 分 爷

扫码看视频

基本笔画 1

汉字是由笔画组成的,写好笔画是写好汉字的第一步。笔画分为基本笔画和组合笔画,写好基本笔画,才能写好组合笔画。常见的基本笔画有横、竖、撇、捺、点。

长横

收笔重按

常见错误 ： 横画太平　横画下斜　横画太弯

一 一 一 一 一 一 一

女 女 女 女 女 女

玄 玄 玄 玄 玄 玄

芒 芒 芒 芒 芒 芒

悬针竖

上端粗,下端细　垂直向下　尾尖

常见错误 ： 竖笔无力　用力过重　竖画不直

丨 丨 丨 丨 丨 丨 丨

千 千 千 千 千 千

丰 丰 丰 丰 丰 丰

计 计 计 计 计 计

鹰爪点

出锋不能太长　呈鹰爪状

常见错误 ： 没有回锋　出锋太长　出锋向下

丶 丶 丶 丶 丶 丶

主 主 主 主 主 主

抗 抗 抗 抗 抗 抗

订 订 订 订 订 订

举一反三 ： 十 土 牛 百 下 半 书 吊 宊 它 汉

左长右短

在左右结构中,如果右部是"口""工""日""厶"等小巧的部件,而左偏旁较窄长的,一般要写得左长右短。

扫码看视频

月字旁

两横连写 月

形窄长

常见错误　月 ✕　太宽

| 月 | 月 | 月 | 月 | | 月 | 月 |

| 肥 | 肥 | 肥 | 肥 | | 肥 | 肥 |

| 肛 | 肛 | 肛 | 肛 | | 肛 | 肛 |

子字旁

不宜太宽

末横变提启右

夹角适当 孑

常见错误　子 ✕　提画太长

| 孑 | 孑 | 孑 | 孑 | | 孑 | 孑 |

| 孔 | 孔 | 孔 | 孔 | | 孔 | 孔 |

| 孤 | 孤 | 孤 | 孤 | | 孤 | 孤 |

弓字旁

修长

向左上出钩 折画较多注意变化 弓

常见错误　✕弓　横画太长

| 弓 | 弓 | 弓 | 弓 | | 弓 | 弓 |

| 弦 | 弦 | 弦 | 弦 | | 弦 | 弦 |

| 弘 | 弘 | 弘 | 弘 | | 弘 | 弘 |

左长右短的字,一般左偏旁具有纵向伸展笔画。书写时要注意纵向伸展笔画不能写得紧缩,应拉长,以支撑字形。

粒

①撇、点变为撇折

②横、相向点一笔连写

③左长右短

基本笔画 2

基本笔画在书写时要注意形态,横画不宜太平,竖画要直挺有力,鹰爪点要注意出锋,附钩撇收笔带钩要自然,斜捺要舒展,斜钩要注意出钩方向。

扫码看视频

附钩撇

行笔快而有力　收笔带钩

常见错误
太直　太斜　太弯

斜捺

注意角度　捺身舒展
约45°

常见错误
太平　太斜　太弯

斜钩

略带弧形　注意角度、方向
忌直行

常见错误
笔画太直　角度过大　出钩太长

举一反三　户 宏 应 八 石 天 令 份 戒 代 氏

左短右长

在左右结构的字中，有一部分呈左短右长的形态。这样的字左部较小，靠上，右部笔画较多，要上下伸展。

口字旁

形小
略往右上斜
上宽下窄

常见错误　×口　框形僵直

口　口　口　口　口　口

吐　吐　吐　吐　吐　吐

吃　吃　吃　吃　吃　吃

日字旁

形小，居左上
不封口

常见错误　曰×　太宽

日　日　日　日　日　日

明　明　明　明　明　明

晴　晴　晴　晴　晴　晴

田字旁

中横短
上宽下稍窄
居左上

常见错误　田×　横连两竖

田　田　田　田　田　田

略　略　略　略　略　略

畦　畦　畦　畦　畦　畦

岭　瑰　坑　跑

左短右长的字，书写时左偏旁要收敛一点，形态较小的可靠上，为右部的伸展笔画留出空间。

①竖折向右上斜
②撇捺舒展
③左窄右宽

山　王　土　呈　饣

岭　瑰　坑　跑　饮

岭　瑰　坑　跑　饮

点画虽然比较小，但经常是一个字精神的体现。在行楷中，当一个字带有多个点画时，相邻的点画有时可以连写。点画连写要一气呵成，可以实连，也可以虚连。

扫码看视频

横连点

类似横钩
两点连写
呈游动状

常见错误：点画过小　点画过大　起伏过大

一 一 一 一 一 一 一
心 心 心 心 心 心
志 志 志 志 志 志
忍 忍 忍 忍 忍 忍

纵连点

连带自然
末点回笔

常见错误：过于僵直　太弯　牵丝过重

丶 丶 丶 丶 丶 丶
尽 尽 尽 尽 尽 尽
冬 冬 冬 冬 冬 冬
母 母 母 母 母 母

相向点

两点虚连
出锋启下

常见错误：没有顿笔　左点稍高　出锋无力

丷 丷 丷 丷 丷 丷
米 米 米 米 米 米
立 立 立 立 立 立
来 来 来 来 来 来

举一反三　恩 恭 沁 念 佟 咚 梅 单 当 半 夹

扫码看视频

在部首居右的字中，左宽右窄的情况较多。左边所占位置大，各笔画要紧凑。右边笔画少，要舒展大方。书写时要注意左右两部的比例分配。

左宽右窄

右耳刀

阝
耳位刀居稍右大下
用悬针竖

常见错误　阝✕　耳刀太小

单耳旁

卩
位居右下
直挺有力

常见错误　卩✕　竖太短

立刀旁

刂
竖钩直挺
两笔虚连

常见错误　刂✕　竖钩不直

左宽右窄的字，虽然左部较宽，但笔画不能写得过平，要有一定的斜度，整个字才会美观和谐。

勃
①点画和横钩连写
②左右穿插、错落
③左宽右窄

扫码看视频

横画是汉字的主要笔画之一，在书写的时候要注意平直有度，张弛自然。在行楷中，当一个字中出现连续的横画时，常常会将横画连写。连横的书写要流动自然，笔画走向清晰可辨。

横的连写

两连横

行笔连贯自然
牵丝轻盈
不可过重

常见错误：牵丝过重　牵丝太长　横没有平行

乙	乙	乙	乙		乙	乙	
毛	毛	毛	毛		毛	毛	
寺	寺	寺	寺		寺	寺	
用	用	用	用		用	用	

三连横

三横等距
牵丝连带

常见错误：牵丝过重　牵丝太长　末横太长

三	三	三	三		三	三	
相	相	相	相		相	相	
谁	谁	谁	谁		谁	谁	
崔	崔	崔	崔		崔	崔	

横连撇

线结不宜大
撇回伸展

常见错误：线结过大　撇画太直　撇画收缩

少	少	少	少		少	少	
左	左	左	左		左	左	
奈	奈	奈	奈		奈	奈	
奋	奋	奋	奋		奋	奋	

举一反三

生 讲 伯 进 养 维 难 拜 佐 拔 肱

左窄右宽

在左右结构的汉字中，左窄右宽的情况较多。当部首中含有伸展笔画，如横、捺等，易产生左右争位，此时要注意把握两部分宽窄的比例。

扫码看视频

两点水

位居左上 上小下大

常见错误　点画偏下 ✕

三点水

上 下 断开　下部启右
三点呈弧形排列

常见错误　点画偏左 ✕

言字旁

点、横相呼应　整体忌宽　提可稍长启右

常见错误　太宽 ✕

书写左窄右宽的字时，左偏旁整体横向笔画向右上斜，不能写宽，应该写得窄而长，为右部的书写让出足够的空间。

① 两点等高

② 两竖内收

③ 左长右短

扫码看视频

竖 的 连 写

竖画要写得挺拔有力。为了书写美观，当字中出现连续的竖画时，可以连笔书写。连竖的牵丝过渡一定要轻。三连竖的前两竖可用点代替。三竖可断可连。

两连竖

短，有时以点代替
长，一般为悬针竖

常见错误

牵丝过重　竖笔太斜　竖笔不直

亅	亅	亅	亅		亅	亅	
划	划	划	划		划	划	
刊	刊	刊	刊		刊	刊	
利	利	利	利		利	利	

三连竖

左两竖可用点代替
悬针竖

常见错误

间距不均　短竖太高　短竖过长

川	川	川	川		川	川	
川	川	川	川		川	川	
圳	圳	圳	圳		圳	圳	
训	训	训	训		训	训	

竖、提连写

长提变短
提画启右

常见错误

太斜　太弯　提出太短

㇄	㇄	㇄	㇄		㇄	㇄	
块	块	块	块		块	块	
坏	坏	坏	坏		坏	坏	
坛	坛	坛	坛		坛	坛	

举一反三　觉　刚　剑　刑　刷　舞　坟　坎　场　均　坊

扫码看视频

在书写独体字时,要写好主要笔画。主要笔画在字中能够平衡左右,稳定重心,简称主笔。主笔是字中最舒展的笔画,是一个字的点睛之笔。主笔写得有神,一个字才会显得美观大方。

主笔突出

横画突出

首横上斜 三 末横托上

常见错误 三 ✕ 末横太短

竖画突出

平 竖居正中

常见错误 平 ✕ 竖画太短

钩画突出

撇短钩长 乚 转折圆润

常见错误 乚 ✕ 弯钩太短

"丈"字,在书写时要注意突出捺画这一主笔。捺画应写得舒展有力,撇画收敛,整体撇高捺低。

丈 —— ①撇画尾部收敛
—— ②捺画起笔于横画下方
—— ③捺画舒展

扫码看视频

撇的连写

在书写撇画时，一定要干净利落，力至笔端。在行楷中，当字中出现连续的撇画时，撇画可以连写。两连撇的第一撇收敛，第二撇伸长。

两连撇

首撇短，次撇长

连接处转折自然

常见错误：转折生硬　短撇不直　短撇太长

乡	乡	乡	乡		乡	乡
很	很	很	很		很	很
往	往	往	往		往	往
得	得	得	得		得	得

三连撇

三撇连写

末撇舒展

常见错误：牵丝僵硬　撇画太直　末撇太短

乡	乡	乡	乡		乡	乡
珍	珍	珍	珍		珍	珍
形	形	形	形		形	形
参	参	参	参		参	参

撇横连写

两笔连写

横画略上凸

常见错误：太直　太弯　折角太大

乡	乡	乡	乡		乡	乡
兵	兵	兵	兵		兵	兵
兔	兔	兔	兔		兔	兔
争	争	争	争		争	争

举一反三：彷 征 行 形 杉 趁 衫 危 负 色 兔

扫码看视频

独体字的字形是由横向、纵向与斜向笔画的组合方式决定的,形态变化多端。写好独体字的关键就在于把握好独体字的外形轮廓。常见的独体字形状有长方形、圆形、扁方形、菱形、梯形、三角形等。

因字成形

长方形

字形窄长　日　横短竖长

常见错误　曰 ×　太宽

日 日 日 日 日 日

丹 丹 丹 丹 丹 丹

斤 斤 斤 斤 斤 斤

圆形

竖钩直挺　永　四周伸展

常见错误　永 ×　太长

永 永 永 永 永 永

世 世 世 世 世 世

头 头 头 头 头 头

扁方形

两竖内收　皿　字形宽扁

横画托上

常见错误　皿 ×　太高

皿 皿 皿 皿 皿 皿

四 四 四 四 四 四

九 九 九 九 九 九

卫 见 下 之

不同的字,在书写时要因形取势。在书写"下"字前观察其形状为倒三角形,因此在书写时要注意将横画写长,整体横长竖短。

下
- ① 横画为主笔
- ② 竖画直挺
- ③ 整体呈倒三角形

卫 见 下 之 中

卫 见 下 之 中

"2"字符和"3"字符是一种形象的说法,因书写形状酷似数字"2"和"3"而得名,这两个字符可用于多种笔画的简省书写。正线结一般用于撇捺的连写,撇尾圆转接捺,一笔写就。

扫码看视频

"2"字符

行笔轻盈

常见错误

2	2	2
尾部太平	上挑太短	上挑太长

"3"字符

连笔流畅　行笔轻盈

常见错误

3	3	3
转折过度	太长	太宽

正线结

撇尾圆转接捺　常用于撇捺的连写

常见错误

人	人	人
线结过大	捺尾上挑	捺画太斜

举一反三　兆 录 康 永 阴 且 坐 驳 恒 收 取

撰	幢	16画	濒	糙	橙	橱	簇	骤	噩	篙	撼
翰	憾	螨	霍	冀	缰	鲸	蕾	擂	篱	燎	窿
蟆	螟	穆	螃	篷	瓢	黔	擎	瘸	蹂	儒	霎
擅	膳	薇	懈	薛	瘾	鹦	噪	辙	17画	癌	簇
瞪	鳄	壕	嚎	徽	豁	礁	爵	偬	瞭	镣	磷
檩	檬	朦	糜	藐	懦	臊	赡	曙	蟀	瞬	蹋
檀	瞳	臀	魏	蟋	檐	18画	璧	戳	襟	癞	藕
瀑	鳍	藤	嚣	瞻	19画	鳖	簸	簿	蹲	蹬	蠹
靡	蘑	孽	蟹	癣	攒	藻	20画	冀	鳞	糯	譬
攘	蠕	巍	21画	躏	霹	髓	22画	瓤	镶	蘸	24画
矗											

左下包

左下包的字多有平捺，在书写时要注意将平捺写得舒展，一波三折，稍长以托内部。被包围部分在书写时不能超过平捺。

扫码看视频

连写符号 2

连折线在书写时要注意上下折笔相连，中间连带轻盈。土线结用于竖画带横连写，线结不宜太大。游动线是"疌"的连写，对一部分笔画进行了简省，书写时牵丝要自然流畅。

扫码看视频

连折线

上下折笔相连　牵丝轻盈

常见错误　牵丝太重　折笔太直　出钩过长

土线结

一笔连写　牵丝游动

常见错误　牵丝太重　线结过大　线结过小

游动线

牵丝轻盈　捺画较平

常见错误　横画过短　捺画过长　转折生硬

云	云	云	云		云	云
连	连	连	连		连	连
伟	伟	伟	伟		伟	伟
累	累	累	累		累	累
业	业	业	业		业	业
坚	坚	坚	坚		坚	坚
呈	呈	呈	呈		呈	呈
歪	歪	歪	歪		歪	歪
疌	疌	疌	疌		疌	疌
走	走	走	走		走	走
是	是	是	是		是	是
赵	赵	赵	赵		赵	赵

举一反三　紊　逮　絮　廷　玛　框　垂　任　趣　徒　提

棚 鹏 频 聘 蒲 跷 寝 蓉 溶 腮 瑟 煞

嗜 署 蜀 溯 嗦 搪 誊 颓 蜕 嗡 蜗 蜈

鹉 媳 暇 锨 腺 楔 唤 靴 衙 肆 溢 颖

蛹 猿 斟 稚 锥 滓 14画 蔼 熬 碍 蝉 雌

粹 瘩 嘀 嫡 碟 镀 孵 箍 寡 赫 褐 箕

碱 酵 兢 慷 寥 蔓 幔 搴 蔫 嗽 榕 僬

墅 漱 隧 谭 碳 舔 褪 蔚 瘟 熙 辖 箫

漩 熏 漾 缨 踊 舆 辕 彰 蔗 榛 骜 15画

鞍 澳 懊 磅 褒 蝙 膘 憋 瘪 嘲 澈 澄

醇 撮 墩 樊 敷 蝠 橄 镐 憨 鹤 嘿 蝗

稽 鲫 磕 蝌 澜 鲤 撩 嘹 潦 缭 凛 瘤

篓 履 撵 碾 镊 潘 澎 翩 遣 憔 撬 擒

褥 蕊 嘶 瘫 潭 嚏 嬉 蝎 豫 蕴 憎 樟

左上包

左上包的字多有长撇,在书写时要将撇画写得舒展大方。被包围部分不应太小,不应全部缩在内部,应在整个字中心稍偏右的位置。

扫码看视频

常用字(2500 字)

　　《现代汉语常用字表》分为常用字(2500 字)和次常用字(1000 字)两个部分。根据汉字的使用频率,这里选取了学习、工作和生活中使用频率最高的汉字。掌握了这些常用字,能让日常书写顺畅自如,书写水平得到明显提高。下面我们按照"笔画+音序"的顺序对这些字进行排列,方便大家查字和练习。建议搭配田字格本进行临写练习,也可以在空白纸张上反复练习,直至完全掌握。

1画	一	乙	2画	八	卜	厂	刀	丁	儿	二	几	
九	了	力	乃	七	人	入	十	又	3画		才	叉
川	寸	大	凡	飞	干	个	工	弓	广	及	己	
巾	久	口	亏	马	么	门	女	乞	千	刃	三	
山	上	勺	尸	士	土	丸	万	亡	卫	夕	习	
下	乡	小	也	己	亿	义	于	与	丈	之	子	
4画	巴	办	贝	比	币	不	仓	车	尺	仇	丑	
从	丹	订	斗	队	乏	反	方	分	丰	风	凤	
夫	父	冈	公	勾	互	户	化	幻	火	计	见	
介	斤	今	仅	井	巨	开	孔	历	六	毛	木	

行楷的笔顺规则

　　书写行楷,为了连写的便捷,有时可适当改变字的笔顺,如先竖后横,例如"圣"字;先撇后折,例如"乃"字;先撇后横,例如"成"字;先竖后点,例如"状"字。

练字诀窍
LIANZI JUEQIAO

扫码看视频

综	12画	隘	跋	辫	谤	愈	焙	渤	跛	挽	畴
揣	赐	搓	锉	氮	蒂	缔	奠	鼎	痘	椟	敦
遏	愕	後	焚	赋	雇	棺	蛤	酣	韩	葫	痪
惶	蛔	辣	颊	溅	蒋	窖	窘	鹃	竣	揩	溃
揽	缆	椰	棱	雾	喇	晾	琳	硫	缕	氯	媒
媚	缅	渺	募	湃	彭	嵌	翘	琼	搔	骚	甥
赎	黍	酥	粟	遂	崇	啼	椭	腕	猬	晰	犀
湘	翔	硝	锌	猩	婿	喧	腌	蜒	堰	椰	腋
揖	壹	逾	喻	寓	粤	蛰	喳	滞	椎	琢	揍
13画	靶	葸	痹	缤	禀	噌	痴	雏	椿	碘	碉
锭	睹	躁	辐	缚	裥	瑰	蒿	幌	畸	辑	嫉
剿	靖	楷	窟	筷	窥	魁	廓	榄	酪	楞	漓
馏	裸	锚	楣	锰	瞄	谬	馍	寞	睦	腻	溺

练字诀窍
LIANZI JUEQIAO

左斜右正

"左斜"为呼,"右正"为应,左边灵动而右边稳重,左右呼应,整个字才会有生气。"左斜"是指左低右高,以取斜势;"右正"是指右部横平竖直,以稳字形。

扫码看视频

内 牛 匹 爿 仆 气 欠 切 区 犬 劝 仁

认 仍 日 少 什 升 氏 手 书 双 水 太

天 厅 屯 瓦 王 为 文 乌 无 五 午 勿

心 凶 于 以 艺 忆 引 尤 友 予 元 月

云 匀 允 扎 长 支 止 中 爪 专 5画 扑

白 半 包 北 本 必 边 丙 布 册 斥 出

处 匆 丛 打 代 旦 叼 电 叮 叮 东 冬

对 发 犯 付 甘 功 古 瓜 归 汉 号 禾

乎 汇 击 饥 记 加 甲 叫 节 纠 旧 句

卡 刊 可 兰 乐 礼 厉 立 辽 另 令 龙

矛 们 灭 民 末 母 目 奶 尼 鸟 宁 奴

皮 平 扑 巧 且 丘 去 让 扔 闪 申 生

圣 失 石 史 示 世 市 术 甩 帅 司 丝

练字诀窍
LIANZI JUEQIAO

简省笔画的规律

简省笔画可以让书写更方便快捷，但也要遵循一定规律，以字形结构易认、易写为前提，不能任意简省。行楷中经常用点等形体较小的笔画代替形体较大的笔画，如以点代横、以点代撇、以点代捺等。

扫码看视频

莺 莹 鸯 袁 耘 砸 赃 斋 疹 挚 衷 桩

谆 酌 11画 庵 崩 绷 匾 彪 彬 舶 埠 曹

掺 阐 猖 绰 巢 捶 淳 崔 悴 措 禅 铠

袄 祷 掂 淀 惦 谍 兜 舵 堕 菲 啡 鼓

袱 梗 菇 硅 涵 焊 鸿 唬 淮 焕 凰 晦

秽 祭 寂 矫 秸 眷 勘 铐 啃 眶 盔 傀

琅 敛 聊 菱 聆 翎 琉 颅 铝 啰 逻 曼

晃 铭 捺 捻 徘 烹 啤 颇 菩 脯 崎 崎

掐 乾 蜻 蛆 躯 娶 痊 萨 啥 奢 赊 赦

笙 淑 庶 涮 硕 梭 琐 淌 笤 唾 惋 婉

偎 姜 谓 尉 梧 晤 铣 徙 舷 厢 萧 淆

啸 谐 衅 酗 涎 阎 谚 掖 谒 逸 淫 婴

萤 淤 隅 渊 酝 铡 绽 趾 掷 窒 蛀 缀

左收右放

　　左右结构的字中左收右放的情况很多，书写时要注意左边收敛，右边舒展。一般"口""氵""土""山""立""木"等作左偏旁时宜收敛。在行楷中，左部的收笔与右部的起笔是有呼应关系的。

扫码看视频

四	他	它	台	叹	讨	田	头	外	未	务	仙
写	兄	穴	训	讯	央	业	叶	仪	议	印	永
用	由	右	幼	玉	孕	仔	轧	占	仗	召	正
只	计	主	左	6画	安	百	毕	闭	冰	并	产
场	臣	尘	成	吃	池	驰	冲	充	虫	传	闯
创	此	次	存	达	当	导	灯	地	吊	丢	动
多	夺	朵	而	耳	伐	帆	防	仿	访	份	讽
伏	负	如	刚	各	巩	共	关	观	光	轨	过
汗	行	好	合	红	后	划	华	欢	灰	回	会
伙	圾	机	肌	吉	级	纪	夹	价	尖	奸	件
江	讲	匠	交	阶	尽	决	军	扛	考	扣	夸
扩	老	列	劣	刘	论	妈	吗	买	迈	芒	忙
米	名	那	年	农	兵	乒	朴	齐	岂	企	迁

虚连和实连

牵丝连带是行楷最显著的特点，也是初学行楷时难以掌握的一点。连笔分为虚连和实连。虚连是指笔画之间不相连却有连带之势,也就是笔断意连;实连就是笔画之间相连,但也不能笔笔相连。

扫码看视频

玲	胧	娄	峦	洛	昧	咪	闽	钠	娜	眈	柠
钮	虐	鸥	胚	屏	柴	荞	契	荠	俏	钦	氢
茸	飒	砂	珊	屎	拭	恃	烁	胎	恬	洼	诬
涎	挟	恒	炫	勋	逊	衍	砚	姚	奕	茵	荧
哟	幽	陨	蚤	栅	毡	栈	昭	狰	拯	蛊	轴
洛	籽	10画	埃	氨	俺	捌	芭	颁	梆	蚌	豹
荸	哺	豺	逞	瓷	挫	捣	涤	蚪	诽	羔	埂
耿	蚣	逛	郭	捍	悍	哼	桦	涣	唧	贾	钾
涧	倔	峻	骏	胯	莱	唠	烙	哩	莉	砺	赁
凌	赂	莽	铆	娩	悯	馁	匿	聂	脓	诺	耙
畔	砒	圃	浦	栖	凄	脐	峭	窍	秦	卿	涩
秫	恕	栓	笋	祟	唆	袒	剔	涕	捅	驼	桅
案	涡	梧	哮	殉	蚜	唁	鸯	卤	胰	殷	蚓

练字诀窍

上正下斜

"上正"指的是字的上部要写得端正,上部要端正则竖笔必须写直;"下斜"指的是下部取斜势。这样写出来的字才会正而不僵,变化生动。下部取斜势要斜而有度,重心不能倒。

扫码看视频

乔 庆 曲 权 全 任 肉 如 伞 扫 色 杀

伤 舌 设 师 式 似 收 守 死 寺 岁 孙

她 汤 同 吐 团 托 网 妄 危 伟 伪 问

污 伍 西 吸 戏 吓 先 纤 向 协 邪 刑

兴 休 朽 许 血 旬 寻 巡 迅 压 亚 延

厌 扬 羊 阳 仰 爷 页 衣 亦 异 因 阴

优 有 屿 宇 羽 约 杂 再 在 早 则 宅

兆 贞 阵 争 芝 执 旨 至 众 舟 州 朱

竹 庄 壮 自 字 7画 阿 把 坝 吧 伴 扮

报 别 兵 伯 驳 补 步 材 财 灿 苍 层

岔 肠 抄 吵 扯 彻 辰 沉 陈 呈 迟 赤

初 串 床 吹 纯 词 村 呆 伺 岛 低 弟

盯 钉 冻 抖 豆 杜 肚 吨 返 饭 泛 坊

在田字格中书写的技巧

在田字格中书写时，字要写在田字格中央，大小约为格子的三分之二。字的重心要在一条直线上，这样字才会整齐好看。

扫码看视频

巫	羌	坞	匣	肖	芯	凶	轩	抑	邑	吟	佑
诈	杖	吱	肘	坠	灼	姊	诅	8画	哎	肮	绊
苞	卑	贬	秉	衩	刹	侈	宠	矾	肪	氛	忿
枫	拂	疙	苟	咕	沽	卦	诡	刽	函	杭	呵
弧	侥	疚	驹	泪	炬	咖	苛	坷	坤	咙	陋
侣	氓	玫	枚	弥	觅	泌	茉	陌	拇	姆	奈
狞	拧	泞	拗	疟	殴	帕	庞	咆	坯	坪	歧
祈	泣	怯	叁	苫	呻	绅	虱	枢	苔	昙	屉
拓	宛	枉	瓮	昔	侠	奄	肴	绎	郁	岳	账
沼	忱	帚	咒	拄	贮	拙	茁	卓	卒	9画	桑
秕	勃	茬	祠	玷	眈	钝	哆	垛	俄	饵	贰
钙	柑	拱	垢	闺	骇	侯	徊	宦	恍	茴	诲
荤	枷	荚	柬	诫	荆	韭	钧	拷	荔	俐	咧

练字诀窍 LIANZI JUEQIAO

上斜下正

　　上下结构的字中，上斜下正的比较多。上部虽然取斜势，但重心不倒；下部虽然写得端正，但要随上方大小而决定其收展，上下呼应。行楷在书写时要特别注意笔画在结构中的作用。

扫码看视频

芳 妨 纺 芬 吩 纷 坟 佛 否 扶 抚 附
改 肝 杆 纲 岗 杠 告 更 攻 贡 沟 估
谷 龟 还 含 旱 何 宏 吼 护 花 怀 坏
鸡 极 即 技 忌 际 歼 坚 间 角 劫 戒
进 近 劲 究 局 拒 均 君 抗 壳 克 坑
库 块 快 狂 旷 况 困 来 劳 牢 冷 李
里 丽 励 利 连 良 两 疗 邻 伶 灵 芦
陆 卵 乱 驴 麦 没 每 闷 免 妙 亩 纳
男 你 尿 扭 纽 弄 努 判 抛 批 评 启
弃 汽 抢 芹 穷 求 驱 却 扰 忍 沙 纱
删 社 伸 身 沈 声 时 识 寿 束 私 宋
苏 诉 坛 体 条 听 投 秃 吞 妥 完 汪
忘 速 围 尾 位 纹 我 沃 呜 吴 希 系

在横线格中书写的技巧

在横线格中书写时，字的大小要适当，字与字之间要留出空隙，并且间距要大致相等。行间距要大于字间距。每行开头第一个字的位置要对齐。和在田字格中书写一样，字的重心要在一条直线上。

练字诀窍

扫码看视频

7画 F-X

次常用字(1000字)

　　次常用1000字虽然比前面的2500字使用频率稍低,但在我们的日常学习、生活中还是会经常遇到,所以也需要我们能够辨认、使用。有了前面常用2500字的书写基础,写好这1000个字就不再是难事了。本部分文字同样按照"笔画+音序"的方式排列,帮助大家更有效率地练习。

2画	匕	习	4画	丐	邓	丏	戈	讥	仑	冗	夭
5画	艾	凹	叭	尔	冯	夯	叽	卢	皿	囚	矢
凸	玄	卞	6画	邦	弛	讹	凫	亥	讳	阱	囟
诀	肋	吏	伦	吕	迄	纫	芍	讼	廷	驮	邢
匈	吁	旭	讯	驯	讶	吆	伊	夷	屹	迂	芋
仲	妆	7画	芭	扳	狈	庇	沧	杈	忱	囱	佃
甸	妒	羌	扼	吠	芙	甫	肛	录	罕	沪	妓
荞	鸠	玖	灸	坎	吭	抠	汤	吝	庐	卤	抡
沦	玛	牡	沐	呐	拟	呕	刨	沛	屁	呛	岖
韧	闰	杉	抒	吮	伺	汰	彤	囤	苇	纬	吻

练字诀窍

字的大小和长短
　　笔画较多的字书写时要注意收缩,但也不能过分挤压;笔画较少的字应写小,不能写大。字形长的字,书写时不能将字形拉扁或拉宽;字形矮扁的字,书写时不要将字形挤窄拉长。

扫码看视频

闲	县	孝	辛	形	杏	秀	序	芽	呀	严	言
杨	妖	冶	医	役	译	饮	迎	应	佣	忧	邮
犹	余	园	员	远	运	灾	皂	灶	张	帐	找
折	这	针	诊	证	址	纸	志	助	住	抓	状
纵	走	足	阻	作	坐	8画	岸	昂	拔	爸	败
板	版	拌	饱	宝	抱	杯	备	奔	彼	变	表
拨	波	泊	怖	采	参	厕	侧	拆	昌	畅	炒
衬	诚	承	齿	抽	炊	垂	刺	担	单	诞	到
的	抵	底	典	店	钓	顶	定	法	范	贩	房
放	非	肥	肺	废	沸	奋	奉	肤	服	斧	府
咐	该	秆	供	狗	构	购	孤	姑	股	固	刮
乖	拐	怪	官	贯	规	柜	国	果	和	河	轰
呼	忽	狐	虎	画	话	环	昏	或	货	季	剂

笔画写直

汉字的字形是讲究结构的,强调横平竖直。与楷书相比,行楷运笔轻快,线条追求流畅、明快之感,点画活泼,点、钩、挑等动感笔画明显增多,但笔画要写直这一原则是不变的。

扫码看视频

糖	归	薪	醒	燕	邀	赞	澡	赠	憋	嘴	17画
臂	辫	擦	藏	戴	蹈	繁	鞠	糠	螺	瞧	霜
穗	霞	翼	赢	糟	燥	骤	18画	蹦	鞭	翻	覆
镰	鹰	19画	辩	爆	颤	蹲	疆	警	攀	20画	灌
籍	嚼	魔	壤	嚷	耀	躁	21画	霸	蠢	露	22画
囊	23画	罐									

扫码看视频

佳 驾 肩 艰 拣 建 降 郊 杰 姐 届 金
茎 京 经 径 净 拘 居 具 卷 凯 炕 刻
肯 空 苦 矿 昆 垃 拉 拦 郎 泪 例 隶
怜 帘 练 林 岭 拢 奎 炉 虏 录 轮 罗
码 卖 盲 茅 茂 妹 孟 苗 庙 明 鸣 命
抹 沫 牧 闹 呢 泥 念 欧 爬 怕 拘 泡
佩 朋 披 贫 革 凭 坡 泼 迫 妻 其 奇
浅 枪 侨 茄 青 顷 屈 取 券 乳 软 苦
丧 衫 陕 尚 绍 舍 审 肾 诗 实 使 始
驶 势 事 侍 饰 试 视 受 叔 述 刷 饲
松 肃 所 抬 态 贪 坦 帖 图 兔 拖 驼
玩 往 旺 委 味 卧 武 物 析 细 贤 弦
现 限 线 详 享 些 胁 泄 泻 欣 幸 性

点画居正

当点画在整个字顶部作为第一笔书写，并且连带着下一笔的时候，是整个字中画龙点睛的一笔。要注意的是："点画居正"是指点的重心在全字的中轴线上，要注意把握好点的位置及重心。

练字诀窍

扫码看视频

8 画 J-X

精 静 境 聚 颗 酷 蜡 辣 璃 僚 榴 漏

萝 骡 馒 漫 慢 貌 蜜 蔑 模 膜 慕 薯

嫩 酿 膀 漂 撒 魄 谱 漆 旗 歉 墙 锹

敲 蜻 熔 赛 裳 誓 瘦 摔 嗽 酸 算 缩

稳 舞 熄 鲜 熊 需 演 疑 蝇 愿 遭 榨

摘 寨 遮 蜘 赚 15画 暴 播 踩 槽 潮 撤

撑 聪 醋 稻 德 蝶 懂 额 稿 横 蝴 糊

慧 稼 箭 僵 蕉 靠 黎 瞒 霉 摩 墨 劈

僻 篇 飘 潜 趣 撒 蔬 熟 撕 艘 踏 膛

躺 趟 踢 题 慰 膝 瞎 箱 橡 鞋 颜 毅

樱 影 增 震 镇 嘱 撞 踪 醉 遵 16画 薄

壁 避 辨 辩 餐 操 颠 雕 糕 衡 激 缴

镜 橘 篮 懒 磨 默 凝 膨 器 燃 融 薯

姓	学	询	押	岩	炎	沿	夜	依	宜	易	英
拥	咏	泳	油	鱼	雨	育	枣	责	择	泽	闸
沾	斩	胀	招	者	侦	枕	征	郑	枝	知	肢
织	直	侄	帜	制	质	治	忠	终	肿	周	宙
注	驷	转	宗	组	9画	哀	按	袄	疤	柏	拜
帮	绑	胞	保	背	扁	便	标	柄	饼	玻	残
草	测	茶	查	差	尝	钞	城	持	除	穿	疮
春	促	带	贷	待	怠	胆	挡	荡	帝	点	垫
栋	洞	陡	毒	独	度	段	盾	罚	阀	费	封
疯	俘	赴	复	竿	钢	缸	革	阁	给	宫	钩
骨	故	挂	冠	鬼	贵	哈	孩	贺	很	狠	恨
恒	虹	洪	哄	厚	胡	哗	荒	皇	挥	恢	绘
浑	活	急	挤	迹	济	既	架	茧	俭	荐	贱

横画略左低右高

在书写行楷时,横画要略左低右高,不要写得往右边下坠。连横书写要自然,笔画走向清晰可辨。要注意的是:如果字中央或最下方有一个长横,那么这笔长横的斜度要稍微收敛,这样字的重心才会平衡。

扫码看视频

缠 酬 稠 愁 筹 楚 触 锤 辞 慈 催 错

殿 叠 督 躲 蛾 蜂 缝 福 腹 概 感 搞

跟 鼓 跪 滚 槐 煌 毁 魂 嫁 煎 简 鉴

键 酱 解 锦 谨 禁 睛 舅 锯 跨 赖 蓝

溢 雷 廉 粮 梁 零 龄 溜 楼 碌 路 滤

锣 满 煤 蒙 盟 模 漠 墓 幕 暖 蓬 碰

辟 签 遣 勤 鹊 群 瑞 塞 嗓 傻 摄 慎

输 鼠 数 睡 肆 塑 蒜 碎 塌 摊 滩 瘓

塘 溜 腾 填 跳 腿 碗 微 雾 锡 溪 嫌

献 想 像 歇 携 新 腥 蓄 腰 摇 遥 意

榆 愚 愈 誉 源 韵 障 照 罩 蒸 置 罪

| 14画 | 榜 | 鼻 | 碧 | 蔽 | 弊 | 膊 | 察 | 磁 | 摧 | 翠 | 凳 |

滴 端 锻 腐 膏 歌 管 裹 豪 嘉 截 竭

横、撇的搭配技巧

　　一个字中既有横又有撇时,横、撇的搭配一般分成两种情况:横短撇长和横长撇短。主笔是撇画的字,横画不宜过长,不然字就放不开;主笔为长横的字,其撇要短。这样字的笔画搭配才均匀协调。

练字诀窍
—LIANZI JUEQIAO—

扫码看视频

剑 将 姜 奖 浇 娇 骄 狡 饺 绞 觉 皆

洁 结 界 津 矩 举 绝 俊 砍 看 科 咳

客 垦 枯 垮 挎 括 栏 览 烂 姥 釜 类

厘 炼 俩 亮 临 柳 律 络 骆 蚂 骂 脉

茫 冒 贸 眉 美 迷 勉 面 秒 某 哪 耐

南 挠 恼 逆 浓 怒 挪 趴 派 盼 叛 胖

炮 盆 拼 品 砌 洽 恰 牵 前 窃 侵 亲

轻 秋 泉 染 饶 绕 荣 绒 柔 洒 神 甚

牲 省 胜 狮 施 拾 食 蚀 柿 是 适 室

首 树 竖 耍 拴 顺 说 思 送 诵 俗 虽

炭 逃 剃 挑 贴 亭 庭 挺 统 突 退 挖

娃 歪 弯 威 畏 胃 闻 屋 侮 误 洗 虾

峡 狭 咸 显 险 宪 相 香 响 项 巷 卸

竖画要垂直

竖画有悬针竖、垂露竖、附钩竖,书写时不宜太僵硬,必须把力用到笔端,切忌软散。悬针竖应作适当的伸展,要写出姿态来。附钩竖末端向左上出钩,更显力度。

扫码看视频

9画 J-X

慌 辉 惠 惑 集 践 椒 焦 搅 揭 街 筋

晶 景 敬 揪 就 慨 堪 棵 渴 裤 款 筐

葵 愧 阔 喇 腊 联 链 量 裂 搂 鲁 屡

落 蛮 帽 棉 牌 跑 赔 喷 棚 脾 骗 铺

葡 普 期 欺 棋 谦 腔 强 琴 禽 晴 趋

确 裙 然 惹 揉 锐 散 嫂 森 厦 筛 善

赏 稍 剩 湿 释 舒 疏 暑 属 税 斯 搜

锁 塔 毯 提 替 蜓 艇 童 筒 痛 蛙 湾

喂 温 窝 握 稀 喜 隙 羡 销 谢 雄 锈

絮 循 雅 雁 焰 谣 遗 椅 硬 游 愉 遇

御 裕 援 缘 越 暂 葬 渣 掌 筝 植 殖

智 粥 蛛 煮 铸 筑 装 滋 紫 棕 最 尊

13画 矮 碍 暗 摆 搬 雹 碑 鄙 滨 搏 睬

横、竖的搭配技巧

横画和竖画搭配时一般要写得横平竖直，但其长短因字形而异。上横和中横短的字，竖要拉长，字才会有精神。横长的字，其竖要短，这样字形才协调优美、丰润坚实。

扫码看视频

信	星	型	修	须	叙	宣	选	削	鸦	哑	咽
研	殃	洋	养	咬	药	要	钥	姨	蚁	疫	音
姻	盈	映	勇	诱	语	狱	怨	院	哟	怎	眨
炸	战	赵	珍	政	挣	指	钟	种	重	洲	昼
柱	祝	砖	追	浊	姿	总	奏	祖	昨	10画	啊
唉	挨	爱	案	罢	班	般	倍	被	笔	毙	宾
病	剥	捕	部	蚕	舱	柴	倡	称	乘	秤	耻
翅	臭	础	畜	唇	脆	耽	党	档	倒	敌	递
爹	都	逗	读	顿	恶	饿	恩	烦	匪	粉	峰
逢	浮	俯	赶	高	哥	胳	格	根	耕	恭	躬
顾	桂	海	害	航	耗	浩	荷	核	烘	候	壶
换	唤	晃	悔	贿	获	积	疾	脊	继	家	监
兼	捡	健	舰	浆	桨	胶	轿	较	借	紧	晋

撇画的书写技巧

练字诀窍

撇画的形状像滑梯，向左下方运笔。行楷的撇画有多种姿态，要注意角度、长短、曲直的变化，书写时经常带有回锋，要做到伸缩有度，与捺相配时要有变化。

扫码看视频

情 球 渠 圈 雀 商 梢 蛇 深 婶 渗 绳
盛 匙 授 售 兽 梳 爽 随 探 堂 掏 蜀
淘 梯 惕 添 甜 停 铜 桶 偷 屠 推 脱
晚 望 唯 维 恶 惜 袭 掀 衔 馅 象 斜
械 宿 虚 绪 续 悬 旋 雪 崖 淹 掩 眼
痒 窑 野 液 移 银 隐 营 庸 悠 渔 域
欲 跃 粘 崭 章 着 睁 职 猪 著 啄 族
做 12画 傲 奥 斑 棒 傍 堡 悲 辈 逼 编
遍 博 裁 策 曾 插 馋 敞 超 朝 趁 程
惩 厨 锄 储 喘 窗 葱 窜 搭 答 道 登
等 堤 跌 董 赌 渡 短 缎 惰 鹅 番 粪
愤 锋 幅 傅 富 溉 港 搁 割 隔 葛 辜
棍 锅 寒 喊 喝 黑 喉 猴 湖 猾 滑 缓

折角方圆有度

行楷书写飘逸潇洒，强调速度，转折痕迹不宜过重，折画要有方有
圆，圆转多于方折。折画的折角大小并不固定，但要适当。

扫码看视频

浸	竞	酒	俱	剧	捐	倦	绢	烤	课	恳	恐
哭	宽	框	捆	狼	朗	浪	捞	涝	狸	离	栗
莲	恋	凉	谅	料	烈	铃	陵	留	流	旅	虑
埋	秘	眠	莫	拿	难	脑	能	娘	捏	旁	袍
陪	配	疲	瓶	破	剖	起	铅	钱	钳	悄	桥
倾	请	拳	缺	热	容	辱	润	弱	桑	晒	扇
晌	捎	烧	哨	射	涉	逝	殊	衰	谁	颂	素
速	损	笋	索	泰	谈	唐	倘	烫	涛	桃	陶
套	特	疼	调	铁	通	桐	透	徒	途	涂	袜
顽	挽	蚊	翁	悟	牺	息	席	夏	陷	祥	消
宵	晓	校	笑	效	屑	胸	羞	袖	绣	徐	鸭
烟	盐	艳	宴	验	秧	氧	样	倚	益	谊	涌
娱	浴	预	冤	原	圆	阅	悦	晕	栽	载	宰

捺画的书写技巧

行楷中的捺画写法多变，可用楷书写法，可作反捺，也可作长点。写成反捺或长点时，回锋的方向要有变化。捺画是基本笔画中修饰作用较强、比较体现书写个性的笔画，我们要多加练习。

扫码看视频

10画 J-Z

脏	造	贼	窄	债	盏	展	站	涨	哲	浙	真
振	症	脂	值	致	秩	皱	珠	株	诸	逐	烛
灌	捉	桌	资	租	钻	座	11画	笨	菠	脖	猜
彩	菜	惭	惨	铲	常	偿	唱	晨	崇	绸	船
凑	粗	逮	袋	淡	弹	蛋	盗	悼	得	笛	第
椁	堵	断	堆	符	辅	副	盖	敢	鸽	够	馆
惯	毫	盒	痕	患	黄	谎	婚	混	祸	基	寄
绩	假	检	减	剪	渐	脚	教	接	捷	惊	颈
竟	救	菊	据	距	惧	掘	菌	康	控	寇	啦
廊	勒	累	梨	犁	理	粒	脸	梁	辆	猎	淋
领	聋	笼	隆	鹿	率	绿	掠	略	萝	麻	猫
梅	萌	猛	梦	眯	谜	密	绵	描	敏	谋	您
偶	排	盘	培	捧	偏	票	萍	婆	戚	骑	清

钩画生动求变

　　行楷中的钩画可以多变并适度夸张。有些笔画本来没有钩，可以加钩连带下一笔；有些字的竖钩和下一笔可以牵丝相连；有些笔画出钩短小有力，切忌软散、尖细。

扫码看视频